小·女·贼

私房画

钱海燕 著

作家出版社

钱海燕，女，白羊座．自幼喜爱书画，数学很少及格，大学从经济系狼狈逃跑转学中文，勉强毕业，之后投身记者生涯，闲暇时漫画创作及平面设计。曾在国内外绘画写作比赛中多次获奖，出版画集有《小女贼的细软》、《小女贼在惦记》、《小女贼之偷香》、《小女贼私房画》等十几种，受到广大喜欢一边坐在马桶上看书一边偷偷偷乐的各年龄层读者的热爱。其作品亦庄亦谐／软硬兼施／有话则长／无话则不说，被可能收了好处费的评论家称之为"简笔浮世绘"，曰："拈花微笑，飞叶伤人，既有禅趣，亦含杀机。"

E-mail：shuixianhua@vip.sina.com

我 妈

钱海燕

幼儿园我开始喜欢画画，纸上画不过瘾，就用蜡笔在客厅的白粉墙上涂鸦，踮脚站在凳子上，好像莫高窟里呕心沥血的画匠。爸军人出身，建议先揍我一顿，可妈说，让她画吧，客人可以在书房喝茶。

妈这么宽容并不是想把我培养成张大千或毕加索，她对我说：做你梦想的事，成为你想成为的人——只要不杀人放火卖国求荣，你快乐我也会快乐，而且，你要懂得为快乐付出代价。

最后这句话我是慢慢弄懂的。那次，巷子口新开家糖果铺，我天天跑去买薄荷糖吃，妈除了提醒我刷牙并不多说话。可几天后我要租小人书的钱，妈拒绝：钱已经给你了，你有支配的自由，但自由的限度是每天一毛，就这样。我知道妈一说"就这样"即意味着讨论结束。多说无益，权衡再三，我选择了精神食粮。

从小我是个不听话的孩子，进学校变成了一个不听话的学生。有一阵，学校要求中午回家必须睡觉，还要家长写午睡条。但我天生觉少，躺在那里翻来覆去简直活受罪。跟妈商量用阅读代替午睡，她答应了：要是你能保证下午上课不瞌睡。啊，我现在还怀念那些美好的逃睡的夏天中午：窗帘如羞涩的睫毛低垂，电扇轻轻地吹，我躺在冰凉的席子上看唐诗、童话、外国游记、本草纲目，手边一碗冰糖绿豆汤。妈没说过开卷有益之类的话，但她不禁止我看任何课外书，对她来说，书就是书——也许可以用好不好看来区分，但没必要说是否跟学习有关。四年级我看《红楼梦》，妈远远瞄了一眼："也许你现在还看不懂"，我闲闲翻一页："懂——黛玉是个爱闹别扭的女孩，比我们班胡晴晴还小心眼，可她心里喜欢宝玉，宝玉也知道。"妈把最后一个饺子扔进锅里："有道理"。

初中经常逃学，背了画夹去美丽湖写生，到图书馆翻旧杂志，或者干脆在家写诗。妈委婉提醒几次后放弃了说服的努力："我不赞成你这样做，但我保留意见。我希望你有分寸感，而且，我不会替你向老师撒谎请假。"一定是"分寸感"三个字触动了我，我把逃学频率控制在每周两次，考试保持在10名之前。爸说以我的聪明应该考前三名，但妈说与考分相比，她更希望我有个宽松丰富的少年时代，"孔子说因材施教，"妈一边抹玻璃一边悄悄对爸说，"你得承认你女儿和别的孩子不一样。"妈以前当过老师，其实她常说的话就是每个孩子都不一

样：尊重受教育者的个性，这是教育的前提，她说。

高中我开始有了点稿费，开始有男孩子到家里来找我——借书，还书，或者什么的。我买了一大堆美丽的画册，买了一个绿色的缎子蝴蝶结，配一条苔绿的丝绒芭蕾裙，在镜子前面照来照去。还有一次，我偷偷买了一支口红，妈妈看见没说话……我也就没用，后来她替我保存起来了。

十八岁进大学，先在经济系。当我和一大群女伴关起门听摇滚翻时装杂志时，妈会笑眯眯地敲门端来几碟自己做的绿草冰激凌，顶尖一粒樱桃。她从来没当众问过我的测验成绩。她笑着说：年轻真好。

那年我有了今生第一次约会，我告诉妈，他是世界上最聪明最可爱最英俊的男孩子（现在我已经忘了他长什么样子）。周末的夜晚，我兴高采烈地踩着舞步推开家门，看见爸正坐在客厅里开着电视打盹，我问他干嘛呢，他嘟哝说他喜欢那个侦探片。妈早就睡了。后来，男孩打电话来说对不起：他喜欢另外一个女孩——他只是把我看作一个小妹妹。我哭的枕头都漂了起来。爸摩拳擦掌，声称要去揍那个有眼无珠的小子。妈只是端来一碗汤：喝了就好啦！她微笑：相信吗？有一天你会连他长什么样儿都忘了。

大二那年我转系，转中文。当时经济专业热得像个走红大歌星，中文如式微的贵族小姐粗头乱服可怜巴巴。朋友劝我，喜欢写东西可以把它当业余爱好嘛，我说真喜欢就没法业余——就像真爱一个人，就不愿仅仅给他作情人一样。妈签字，我转了系。

毕业后，我在一家报纸作副刊编辑，闲了自己画画插图，偶尔趁约稿外出旅游一番，薪水是当初经济系同学的三分之一。妈问我是否后悔——当时我正在比照同学刚买的一件对我而言太昂贵的晚装裙动手仿做。我想了想，低头画下一道粉线：不。

妈笑了：真是我的女儿。

这似乎是一种夸奖。

爱是温暖的，
美有光芒。

政客的宣传就像比基尼——
隐藏重点，展现诱惑。

婚姻的枷锁
是如此沉重,
以致常常需要三个人
才能够承担.

钱海
燕绘

生命是一件太美好的事物——好到，无论你以什么样的方式度过，都有点像浪费。

母乳喂养的好处是

一，快，

二，清洁保暖，

三，营养丰富，

四，猫偷不着，

五，旅行时携带方便，

六，容器美观。

喂，警察先生！
刚才有人入室抢劫！
是的，持枪，
蒙面，非常魁梧，
但奇怪的是只抢走了
浴室的一只体重磅——

能以价值衡量的感情，
都是没有价值的。

祈祷，不如思考。

打死不能嫁的36种男人

很抱歉，我也不知道什么样的男人是好男人，但我可以斩钉截铁、极负责任地告诉你：什么样的是坏的——这种人言谈举止贴有标签，曰虚伪，曰狂妄，曰庸俗，曰小器，曰自私，曰浅薄。各位仍以爱情为婚姻第一前提、以正直善良为择偶标准的姐妹们，避之则吉。实在夜路走多撞见鬼，我建议你脱下高跟鞋，二话不说，扭头就跑。

一，风流自赏，频繁暗示他本人各方面条件极佳，看上你是天上掉热馅饼，呼吁你一定诚惶诚恐好生张嘴接着——我的反应是：余南方人也，不喜面食。

二，骑驴找马——永远身边有一"深爱我但我不太动心"的女孩，永远在继续寻找真爱。

三，贬低历任女友，或面露得意之色宣称：我的初恋情人曾为我自杀过嗳——未遂。

四，沾沾自喜汇报月薪几位数、衬衣多少钱一件、圣诞节到哪里滑雪、刚加入某超级贵族无敌高尔夫俱乐部、下个月准备在中东盘一油田、阿拉斯加建一冰库……吾友潺潺小姐的反应是：闭嘴！看戏（他们当时在小剧场）！散场自己走——你丫要敢说明年造航母我立马报警说你耍流氓！

五，雨天开车不顾路旁艰难行走之妇孺，不减速、不绕行、不挥手示意行人先过而昂然溅人一身泥汤。

六，用酒店的窗帘或面巾擦皮鞋，离店时电灯、电视、电脑、水龙头一个都不关——按说这种人表现太差根本就不值一列，但前不久我采访的一位海外归来、卓有名气、照片登在若干女性杂志封面上、一口一个no problem的CEO就这风采。

七，记不清自己父母家的电话号码，或拎起话筒即以大爷或外交官口吻质问："今晚吃什么？"。

八，见你第二面叫你宝贝。

九，见你第三十分钟即盛赞你的腿为他今生所见的腿中最性感的一，呃不，两条。吾友雪儿的回答：见的太少了您。并建议他买一桶扎啤于三伏天蹲在红绿灯儿下面马路牙子上好好看一天，省的少见多怪，丢人现眼。

十，闲谈尽是：他办公室的女孩谁腰太粗、谁斗鸡眼、说品味太差老在小摊买衣服、谁好像和头儿关系不一般、谁无故请假一周不知是否去做人工流产……

十一，偷办公室的稿纸回家。

十二，人穷志短马瘦毛长，一喝酒就慨叹人生无趣、怀才不遇、现在的好女人太少了、主任尽给他小鞋穿。

十三，年过三十仍留小辫、穿补丁牛仔扮青年艺术家状。

十四，以当代贾宝玉或青年李嘉诚或中年版Ｆ４自居。

十五，告诉你他喜欢你他的老婆不明白他……是的，要是明白早在您老豆浆里下砒霜了。

十六，告诉你他喜欢你但他因为孩子或房子等缘故离不了婚所以想和你一生都做最好、最好、最好的好朋友——甭废话，直接拿大嘴巴抽他。

十七，钱包里掉出安全套！

十八，问：你一个月赚多少钱、怎么这么年轻买得起市中心四室两厅、是分期付款吗……相信我，他大概前女友干过三陪、结婚以后他会跟踪你上下班并给你的客户打匿名电话。

十九，跟你借钱。

二十，迟到。

二十一，手机常常、不定时、无故关机——民航飞行员除外。

二十二，每次接过电话立刻以手势示意你噤声，或马上溜到洗手间并随手关上门。建议：突然大唱革命或黄色歌曲、或把他轻轻锁在卫生间里然后飘然离去。

二十三，浴室中的化妆洗涤用品比你还多——若无缘得进其浴室，则身上香水过浓、头上摩丝湿淋淋如落水狗、领带鲜艳如嘉年华会侍者、夏天穿白衬衣内用乳贴、大陆青年说话像港台人士：一口一个"我们男僧好喜番攀岩爬三哎"。

二十四，穿一身假名牌，洋洋自得；或，穿一身真名牌，洋洋自得。

二十五，知道一切内幕、原理、玄机。答话以不字开头。

二十六，时常冷笑。

二十七，他不会换保险丝、轮胎，但声称他的秘书和司机会换——指责你不会做满汉全席，他妈就会。

二十八，已经不是中学生，但要和你ＡＡ制。（你愿意为这样的人怀胎十月生孩子、洗衣做饭５０年？）

二十九，在餐桌上用手指剔牙，在禁止吸烟处公然吸烟。

三十，深夜约会完毕问你可否一人搭车回家——而他并没有突发阑尾炎、他妈妈医院报病危、他公司大楼失火。

三十一，记不住你的生日就算了，但他居然记错，年年。

三十二，不是数学家、哲学家、物理学家和脑震荡后遗症患者，但你问他现在几点钟他说在上衣口袋里。

三十三，貌似无心、拐弯抹角问你如果婚后发现老公有婚外恋、一夜情会怎么办——"但他还是爱你的，还会回来的呦"——吾友阿眉叮一声把小银匙扔在冰激凌盘里俯身盯住他的小眼睛一字一顿微笑低语："……阉了他"。

三十四，电话本上一连串密码似的名字而他并不在中情局、ＦＢＩ、苏格兰场就职。

三十五，认识一年以上你屡次请他周末同到父母家吃个便饭均严辞拒绝。

三十六，同一个问题（如你幼儿园在哪儿上的？）问过你三遍，或问完一个问题不等回答即问下一个——他根本不是真想知道，所以你也根本不必好好回答（告诉他：圣三一学院）。

……

不好意思，本来以为列七八条就到头了，一不留神写了这么多，好像有点罄竹难书的意思。而且，啥事都有例外：也许他本质算个好同志，那天发挥失

常让你赶上了，结果一言不合手起刀落，难说没有误杀的可能。但，汪精卫说过：宁可错杀一千，不能放过一个——他那都不算革命大业，咱这可是终身大事啊——就算防卫过当好了，谁让他形迹可疑在先呢。

刚刚看了国外一份调查资料，各类人群的"幸福指数"按婚姻状况划分从高到低分别是：

独身女人——结婚男人——结婚女人——独身男人；

离婚后，男性愿意再婚的数量比女人多两倍，所需时间少一半。

细节不必说了，总之结论是：男人从婚姻中得到的好处更多些。一项明显有利于对方的合作，姐妹们签约之前提高警惕睁大双眼绝对是应该的——至少不算伤天害理。当然了，你要说这样充满理性、冷眼旁观就不是爱情，那我也没话说——其实我也有一句：我认为理性在爱情和婚姻中都极为重要……但要论证这个问题得费两倍于上面的话，所以我就不说了。

女性常被优待或赞美，但这并不表明，她们会赢得尊重。

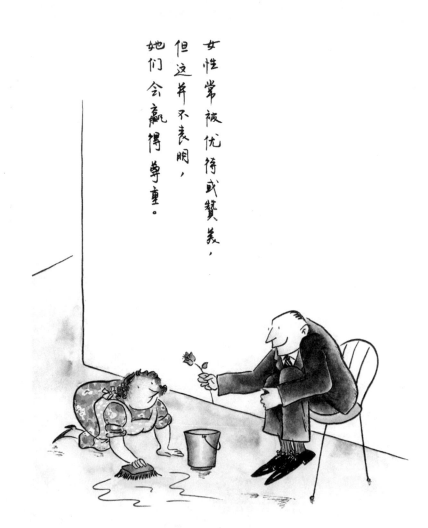

求爱之于婚姻，
犹如动听的序首曲，
之于一部冗长沉闷的
电视连续剧……

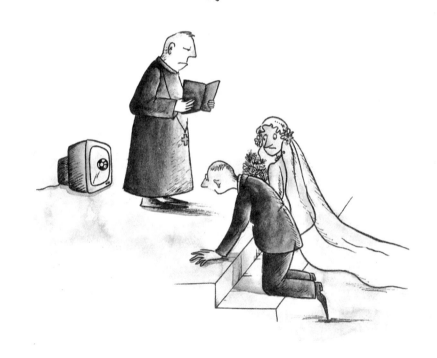

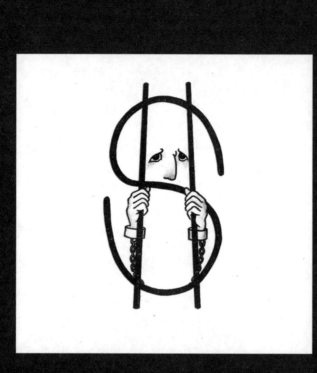

如果一个人总是强调
那不是因为钱，
那一定是因为钱。

男人的成功往往得益于
第一任妻子，
而结果是带来
第二、三、四……任妻子。

清水，肥皂，常汲和
乐观，乃世上之最佳
保健品。

最直观反映
社会变化的，
不是电视新闻，
而是女人的裙子。

幽默其实是温柔的

问：虽然你自幼就学画画，但并没有在职业生涯一开始就进入这个领域，是什么原因促使你开始漫画创作的呢？

答：大学毕业我被分到报社工作，跑新闻，每天要写的就是哪条街下水道堵了，什么机构乱收费，谁和谁为5毛钱打出人命——一个月得写15篇。我特别害怕出门见人说话，坐在家里又编不出来，编出来的人家也不给发，急中生智，提出用漫画来代替新闻稿，领导一时糊涂就同意了，我调到文学副刊部，从此走上漫画创作的邪路。

问：喜欢现在的生活方式吗？

答：喜欢——职业与兴趣一致，乃人间乐事之一，就像爱数钱的人该去银行作出纳，喜欢谈恋爱就去夜总会当三陪。我愿意一个人在家呆着，不用坐班，没人管我，每天游手好闲，闭门造车，画画专栏出本书，随时可以打开冰箱吃点什么，觉得生活挺幸福。

问：你最希望通过画画表达什么？

答：不知道……原始人希望通过画画表达什么？他们用炭笔和斧凿在石壁上刻画，漫无目的，但乐在其中。也许有一个穿兽皮裙、戴鱼骨项链的年轻女子，曾在采完野果，傍晚回家的路上，看到月亮冉冉升起，像烟蓝的旷野上浮着一小片冰，于是觉得心中一凉，若有所失，突然想把它在二维的空间留住——此种心境，大概与万载之下的我，并无不同。

问：对于你来说，生活的乐趣在于什么？

答：有人说，真正的艺术家，是能够从谜底猜出谜面的人。现实的生活是一个复杂而奇妙的谜底，而我一直在猜——我知道没人会最终告诉我对错，但猜测和思考的过程，充满了始料不及的乐趣。

问：画画与文字，在你的绘本中各占多大比重？

答：应该说我更看重文字，至于画，有时就像药丸外面的糖衣——良药苦口，所以甜味素在治病救人的过程中也有它粉饰太平的作用；如果裹的是毒药呢，那至少也能让人昏迷的更合作和开心点啊。

问：女人的智慧应从何修来？比如你。

答，和男人一样：学习，思考，生活，接受失败，然后图谋再举。

问：有人说你的为人与画风存在着巨大的反差——人看上去单纯幼稚，羞涩内敛，画则世故老辣，口无遮拦。很多人都会通过生活以外的方式来表达自己不同于表象的另一面，你是吗？哪一面更真实呢？

答：都是真实的。所谓文如其人，其实然而不然，据我所知外国有几位优秀的色情小说家，根本是性无能……作者在纸上完成现实生活中无法完成的高难动作，反串平时不敢扮演的角色，这是创作的魅力之一。

问：读者评说你的书是大雅大俗，你怎么看，以后会总是这种风格吗？

答：我认为这是一种恭维，所谓俗者觉得不雅，雅者以为不俗，雅俗共赏，大小通吃，难能可贵，过奖了——其实远没这么好。至于以后的风格，我也不知道。有风格是好的，但不被其限制就更好，就像毕加索，或嫁人豪门的 A 片女郎……

问：充满智慧与幽默感的女人会给人伶牙利齿的感觉，而你的温柔之处表现在何处？

答：正相反，我认为智慧和幽默本身就是温柔和宽容的，这和低声下气还是伶牙俐齿无关——倾听的技巧在于：听他所没说的；　一个总是捉弄揶揄你的人，他大概心里是爱你的。

问：你的作品常常涉及婚姻和爱情，请问能否用一句话告诉我：爱情之美，美在哪里？婚姻呢？

答：噢，爱情，她的美好在于——即使是一个人的时候，你也不再孤独。至于婚姻，它并不能消除孤独，但它另有办法，它用烦恼来代替孤独。人生太短了，结婚会让它显得长一些。

问：请给我们的读者说句话吧。

答：好。人们最心爱的读物一般不在床头就在洗手间，如果有天你坐在马桶上看我的书并且笑出声来，一定记得告诉我——我会倍感荣幸！

（《风采》杂志采访，记者邢昊）

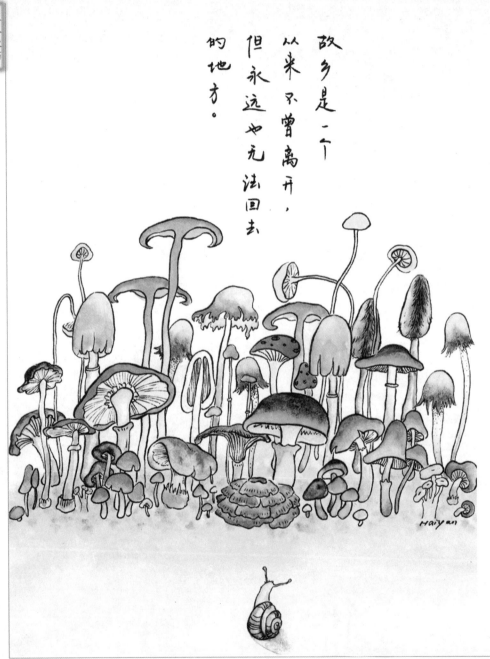

故乡是一个
从来不曾离开，
但永远也无法回去
的地方。

真正有用的知识，很少能靠别人传授。

"一笑一下."

大体说来，

平凡的人为他
所爱的人活着；

伟人为他所恨
的人活着。

男人会花两元钱
买价值一元的
他需要的东西；
女人会花一元钱
买价值两元
但她不需要的东西——
所以，
还是女人会买东西。

评论家与作者的关系
就像夫妻——她从来
不说他想听的，
他也从来不听她说。

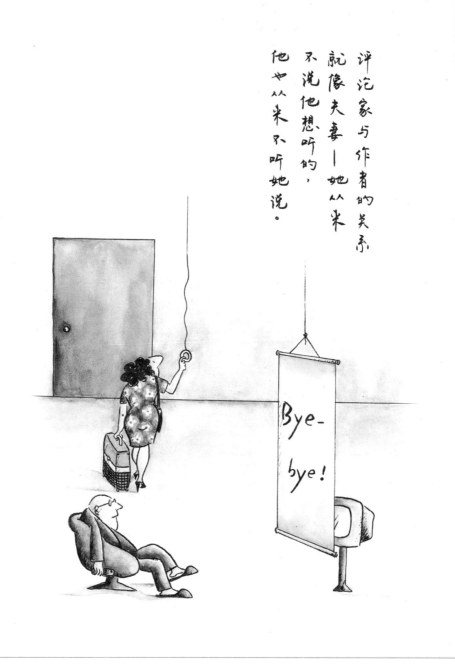

针 线 筐

　　小时候住在外婆家，印象里，外婆手边总有个针线筐。只要一点空闲，她就坐下来做两针活计——家里人多，一年四季衣裳鞋袜，单夹皮棉大裁小剪，很费工夫。筐里有本线装大字《红楼梦》，是外婆心爱的书，但她少有时间坐下来念两页。

　　外婆的针线筐是个淡褐细藤玲珑过梁元宝筐，除了针头线脑、剪刀画粉外还有无数好东西，对童年的我，那是个百宝箱。

　　外婆喜欢绣花，针线筐里好多花样子。薄薄的米黄色竹纸上细细描着喜鹊登梅、鸳鸯戏水、麒麟送子、丹凤朝阳，还有古雅清秀的各色折枝花。太阳好的下午，我跟外公借支毛笔，搬个小板凳坐在石榴树下，一笔一笔学着画。风过时，一阵红雨似的花瓣扑簌簌落在纸上——那是我最早的美术课了。

　　裁衣裳剩下的零碎料子也在针线筐里，浅红淡碧缠成一卷，古画似的，看上去有种叫人怅惘的华丽。我很小就知道什么是缂丝平金，知道丝里面还分绫罗绸缎锦纱帛绢——都是外婆的旧衣服，早不能穿了，箱底里压的皱巴巴，一股沁凉的樟脑味。外婆翻出来，左看看，右比比，给我改个肚兜或小褂，裁开给我的棉衣当衬里。当时市面上东西少，能买到的只有的确良、灯芯绒和一种粗糙的花呢。冬天的早上，我穿上外婆改小的丝棉背心、套上硬梆梆的粗呢小大衣去上学，坐在冰库一样的教室里，好像一只包多了米的粽子——粽子大声念着拼音，心里很温暖。

　　小时常生病，再加上装病，在家的时间比在学校多。躺在外婆的大床上吃零食，看杂书，神仙日子。有时央求外婆给我缝个蝴蝶结或沙包什么的，外婆总是耐心敷衍我，实在缠不过，就递个针叫我自己学着做——至今抽屉里还有幅豆绿缎子绣的白丁香，是我六岁时的作品，花上一点暗红，是刺破手指的纪念。

　　有时翻针线筐，会嗒一声掉出一粒珠子，滴溜溜滚好远。红红绿绿的玛瑙翡

翠珠，是外婆以前梳髻时簪子发网上的；大大小小的玻璃珠，是灯节编灯穗剩的。没人陪我玩，我就趴在床上把一堆珠子串了拆拆了串啰里啰嗦挂一身，想象自己是戏里珠光宝气的小姐，甩一下水袖，小声唱：春秋亭外风雨暴……有个极小的印着"花汉冲"字样的白玉胭脂盒（花汉冲什么意思我现在也不明白），除夕夜，外婆给我换好新衣新鞋，梳好辫子，用象牙筷子沾了胭脂在我眉心点朵梅花。这对我是很隆重的仪式，我喜滋滋跑出门和小伙伴放鞭炮，滑冰车，小心不蹭着它。

针线筐里常有些硬币，不知谁放的。有时我想买个冰糕，或者小画书，家里没大人我就去翻筐子，每次都有收获——后来长大了，回想起来，知道那段时间家里过的应该挺清苦，但我从来没有紧张的感觉。想想那个神秘多彩的小筐，总觉丰衣足食，有吃有玩。

外婆的身世一直没怎么听她说，只知她很小出来念书，以前的日子过得极优渥，后来渐渐坎坷衰落，她脱下华服换布衣，相夫教子，安详自若。她教我读书，练字，昆曲，养花，偶尔也教点针黹烹饪，她说：不管什么时候，女孩子都该会做些家务啊。

人的回忆是一个不断修正的过程——增加应做的好事，删除已做的坏事。

多嘴的人事々都内行——

你问々他说在几点钟，

他就告诉你怎样做手表。

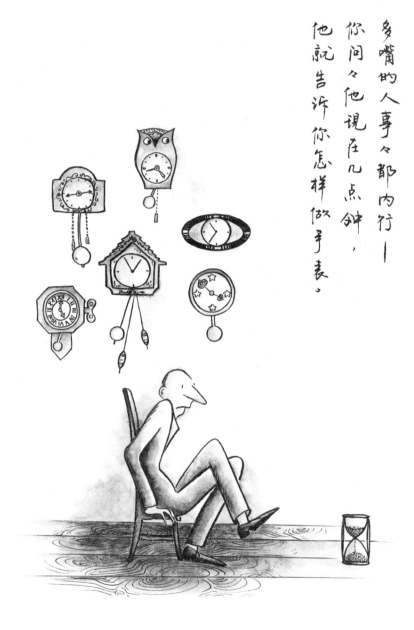

恋人分手就像小偷分赃，
无论怎么分都会有危险，
伤感情，言语藏杀机，
心理不平衡。

成熟就是终于明白——
酒钱，
有一部分是付给
酒杯中那些泡沫的。

满腹经纶却不会
为人处世，
就像带着整袋黄金上街，
却没有打电话的零钱。

大众口味就是说——
我们关心谁和谁睡觉，
胜过谁投谁的票。

悲观的人抱怨干旱，
乐观的人等天气预报，
剩下一个人已经发动了飞机——
准备进行人工降雨……

一个美好理想的标志之一就是——不要过于远大。

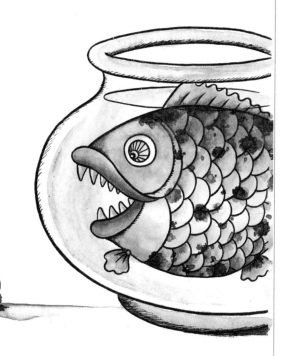

但是——
我的感情是真的！

摸摸

特别讨厌电视上的妇科药品广告，治什么什么增生，哪儿哪儿糜烂，啥啥搔痒，怎么异味，更年期如何，产后咋着……尤其一家人坐下吃晚饭的时候，生殖泌尿系统器官的学名直往耳朵里灌，那叫一个尴尬，装听不见都不行——好好的鸡鸭鱼肉一餐桌，顿时变成解剖台。

而且搞得疑云密布，人人自危，三十岁以上妇女都在担心自己增生或糜烂。加上世道衰微人心不古，动不动又从妇科怀疑到性病，看自己的丈夫秃头腆肚鬼鬼祟祟就不像个好东西！杂志上告诉妇女同志们要定期自摸，每年例检，如果有什么症状就可能是怎么着了，但有时候没这些症状也可能会怎么着，或者说虽然怎么着了但暂时并没这些症状……

有位女友所在公司，非常重视女职员的身心健康，组织大家浩浩荡荡去医院体检，不到者按旷工算。一位小男医生沉着个驴脸端坐当场，把各式各样大大小小的酥胸挨着个抚摸一遍，其时眼观鼻鼻叩心，嘴里念念有词，好像他还挺不乐意，一副得了便宜卖乖的德行。

结论是我这女友乳腺增生。

女友很紧张，问他怎么办。他说：这个，基本上，很难。问，要不要吃药。答，可吃可不吃。那，要吃吃什么？想吃什么吃什么——广告上那几种都行。吃了管用吗？难说——见女友一条眉毛挑起多高他连忙补充——这是常见病、百分之多少多少的女人都有、也没什么大不了的、注意观察定期检查就行了，云云。

我这如花似玉的女友思索了一下，气笑了："也就是说，我今天这算让你白摸了一把？……那不行。"

小医生后来不幸沦为女友的丈夫。

天天检查可也。

生命是一场
以死亡为终点的长跑，
每个人都以
每小时六十分钟的速度
前行。

解决难题，
需要打破常规。

成功就像自渎——
遐想很快乐，
一旦偶手，
只觉疲惫无聊。

实用主义没有错，
但让人看出来，
你就错了。

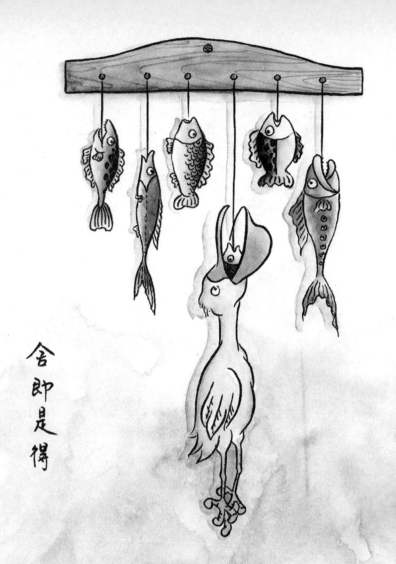

舍即是得

动物知道
它需要什么，
需要多少——
人可不是。

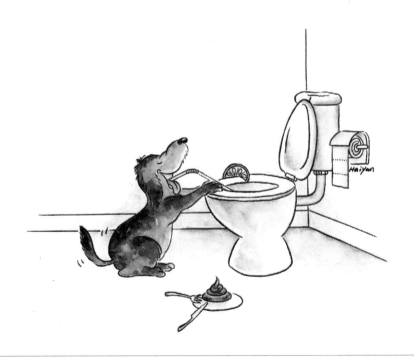

女士们，先生们，
请大家系好安全带，
要系紧一点，
我们的飞机遇上了气流，
另外还忘了带晚餐……

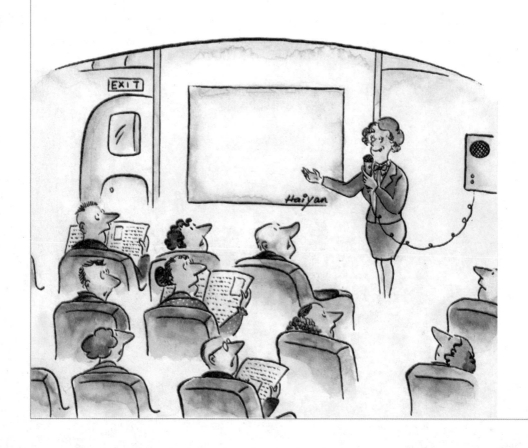

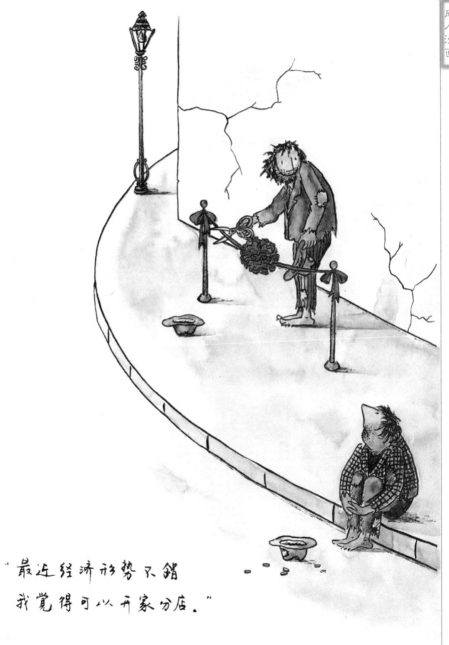

"最近经济形势不错
我觉得可以开家分店。"

惟一的长处是会胡说

问：作为一个漫画家，你或许是独一无二的，美貌加才气，喜欢你的人很多，但你喜欢关在屋里一连几天作画，你是如何看待自己的漫画创作的？或者说它在你的生命中占什么样的地位？

答：重要的地位，仅次于吃饭睡觉上厕所。美貌加才气？呵呵，谢谢你的赞美，可是不敢当——好像现在但凡一个女子会写几个字画点画再加上鼻子眼睛都长对了地方就可以称作美女什么家了，像余光中说某些媒体行文造势哗众取宠："无尸不艳，有巢皆香"，简直是集体打折……要命。

问：小女贼系列绘本一年出四本，叫好又叫座，很辛苦吧？

答：喜欢就不辛苦，有的人通宵达旦打麻将，我也很同情，但人家不觉辛苦。像你说的，有时也会一连几天闭门不出闷头赶稿，但很少，多数时候很清闲的。我做人做事都没什么压力，吊儿郎当，极少出门是性格的原因——也有好处啦，比如不晒太阳从不生雀斑，不用应酬所以不必买新衣服，不喜欢的人不用和他废话。我适合这种隐居生活，比每天打卡上班开心五十倍。

问：你十几岁就发表文章，写作画画得奖，现在看来有一种与年龄不符的忧思，比如《万竹园》那篇，很有林海音的遗韵，给人清灵深远的感觉。你在写作方面受谁影响最多？

答：嗯，还是国内的多一些，红楼梦从不到十岁开始看，到现在还在床头，睡觉前随手翻两页，像老朋友聊天——"相见亦无事，不来常忆君"的意思。另外，鲁迅，汪曾祺，张爱玲，很小的时候特别喜欢老舍，觉得文字背后的他那么诚实，温和，正直而善良，像理想中的父亲。我有次坐在马桶上看他的自传体小说《正红旗下》，笑的差点跌进去，那时只有7、8岁吧，但觉得文章好像没写完，突然就停了，莫名其妙，到处找后续的到处找，后来才知道他没写完就死掉了……好难过。我很喜欢安徒生，和一切好玩的童话。

问：但你写的文章不多，朋友笑称你是觉得画画赚钱多才不愿写了，是吗？你为什么不爱写而爱画呢？

答：咦？谁说的——怎么会交到这种损友？不过，呵呵，有点对，因为我比较懒嘛，写的又特别慢，画漫画就快一点，有趣，过瘾。另外就是，女人写东西，尤其写现在这些随笔什么的，说来说去都是自己生活里琐碎的事。也不是一概而论，但看我

几个女友的小说，爱情小说，都有点像自传，替她们惴惴不安……好像住在一个没有窗帘的房间里，心里不舒服。

问：那画画就好些吗？

答：好很多啊，我到现在画的都是所谓的语丝哲理漫画，单幅的，东一榔头西一棒槌，人家都不知道我想说什么，想骂我也一时找不到中心——写东西要郑重好多，要么呕心沥血写，写实话，要么不写。我选择不写。

问：作为你的同乡，我认为济南人的共同性是厚重、保守、埋头生活，而你在作品中表现出剑走偏锋的老辣、曾经沧海的世故和一语道破的机智，但你的为人看上去又是不食人间烟火那种，这种背离感是如何产生的？

答：不知道——哪有那么好？……什么叫背离感？

问：就是，类似于，反差？

答：噢，反差——不知道。可能是，一天到晚在家闷着，看书看书，做白日梦，胡思乱想，想的太多了。有句话说：武士论文章，大抵道听途说；文人谈武事，多属纸上谈兵，我对于人生，就有点纸上谈兵。至于智慧老辣、剑走偏锋，我想，顶多是口无遮拦童言无忌吧。忘了哪位作家，说到知识分子，说，敢于赤裸裸地直接谈利害，就接近于理智。不光是利害，我觉得除了行贿，什么都可以直接谈。就像一男一女介绍对象头次见面，男的问这女的有啥爱好，音乐啦，文学啦，法国电影，其实他更想知道她的三围和以前有过几个亲密男友——但是他不敢直接问，但我建议他直接问：这样显得真诚，而且有智慧……你刚才说不食人间烟火，说谁？

问：（笑）说你。

答：那倒是——我喜欢生吃所有能生吃的东西，水果蔬菜，鱼，看着不顺眼的人——要是太不顺眼就算了，倒胃……非关减肥，我懒得做饭。

问：你最想在作品中表达，或说，回答什么，？

答：表达——这世界上好的东西岂止是不多，简直就没大有，所有如果碰到一个，我宁愿为之牺牲生命……我这么说你满意吗？其实这是王小波说的，大意。其实我也不知道我想回答什么，生活就像一场随机考试，得先看你问什么。

问：在你的作品中，文字占有很重要的位置，你是先产生一个思想再用图画来表现它，还是正好相反？

答：正好相反。

问：为什么？

答：我是个没什么用的人，惟一的长处是会胡说八道——你就是给我一张春宫画或者骨折病人的×光图我也能配上几句俏皮话，所以，先画，画完随便写。

问：你在作品中表现出对婚姻生活洞若观火的失望，你说："如果女人找男人是为解决生计问题的话，那么卖笑是零售，结婚就是批发。"你相信婚姻吗？

答：你相信上帝吗？不？但是你到医院拿检查结果或者提心吊胆走进总编室是不是也会在胸前划个十字，嘟哝"上帝啊请你……"，是吧。

问：就是说，不相信？

答：不知道，呵呵——我发现不知道时说不知道是个简化问题的好方案。

问：是的，但这个采访需要写三千字，你也不能老说不知道啊。

答：是的，再说我也不是刘胡兰。

问：从你现在的作品看，绝大多数是单幅漫画，风格上以机智俏皮为主，一种冷眼旁观的味道，这会是你永远的风格吗？你会不会画一些表现世间美好情感的东西？

答：第一个问题是不会，第二个是会——等我发现了那个东西，并且被感动的时候，我正在着手画一个小女贼谈恋爱的连环故事，有点魔幻，有点好笑……但是我好像很难被感动，偶尔看电影眼睛有点湿就狠命拧大腿，觉得自己没出息。感动这个东西弄不好会愚弄人，扰乱人的判断，就像，有些女孩谈恋爱，总是说：一开始我也不太感冒啦，但他对我怎么怎么好，后来我就被感动啦……我就想这是个笨蛋！当然你也可以说我是个笨蛋——我拒绝通融，不会享受生活。

问：我也是一个漫画迷，非常喜欢几米式的孤独与忧郁，你对他那种描画人心中最温柔脆弱之处的风格有何评价？

答：孤独与忧郁？我不觉得他表现的是孤独与忧郁。温柔脆弱，那倒是，而且孩子气，像童话书的插图，这是很可爱的一点。另外说一句，好多给孩子看的书太粗糙——不是包装，是内容。这几年还稍好了一点，但原创的生动美丽而幽默的东西还是少，比如科普类的，行文苍白，插图呆滞，我就想：难怪孩子们不想当科学家了……三千字到了吧？

问：还没有，快了。谢立文和麦家碧的"麦兜系列"，是故事性的、童眼看世界的连环漫画，非常适合现代人疲惫而痛楚的内心世界，是一种《阿甘正传》式的安慰剂。你有何评价？

答：没来得及看，买了就被我表妹抢走了，大概过了暑假才会还——只记得其中一本名叫《尿水遥遥》，好有趣的名字。

问：你现在的"小女贼"单幅漫画系列，销量不俗，评价很高，可谓一举成名，张爱玲说"出名要趁早"，你现在有痛快的感觉吗？

答：没有。我已经画了5年漫画，这是慢慢积累的5年。另外，新书还没上市，盗版的、混水摸鱼的已经出来了，什么红袖添乱小女贼、我爱小女贼，出版人气的发晕——但又没办法，我只能寄他两包黄连上清丸以示安慰。到了吧？

问：就到了，给我们的读者说句话吧再？

答：好——深圳是个美丽的城市……呵呵，像领导一样——说真的，你们这儿一年四季能吃到这么多水果，真让人羡慕！你就为这个背井离乡从济南跑到深圳的吧？

问：不完全是（笑），和你说话真开心——谢谢你接受我的采访，祝你创作顺利！

答：也谢谢你，祝你这篇稿子别被毙掉。

（《深圳晚报》采访，记者晓文）

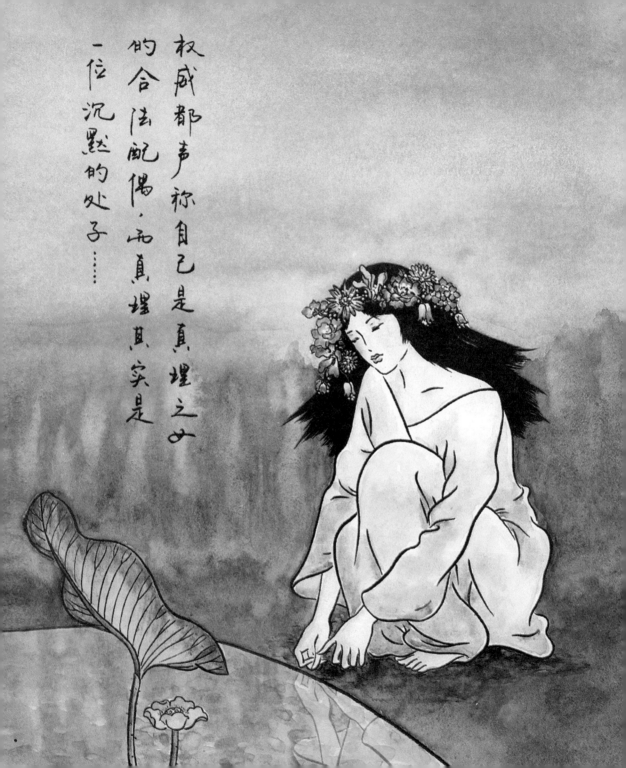

权威都声称自己是真埋之女的合法配偶,而真埋其实是一位沉默的处子……

Haiyan

朝阳和落日的光线
同样微弱，
妄想区分它们，
稍微等一会儿。

分娩后的阵痛会持续多久？
医生说，两三天，
母亲说，三十年。

所谓谈判成功，
是指双方
都觉得成功。

男人深夜在外面喝酒

通常有两种原因：

一、家里没个老婆，

二、家里有个老婆。

每个年龄都有其
最应该做的事——但
只有过了这个年龄
你才会知道。

59

书只是一个问题，你自己才是答案。

进化论说——
椅子太舒服，
两腿会萎缩。

在没有遇到考验之前，人们都是可信的。

钱海燕绘

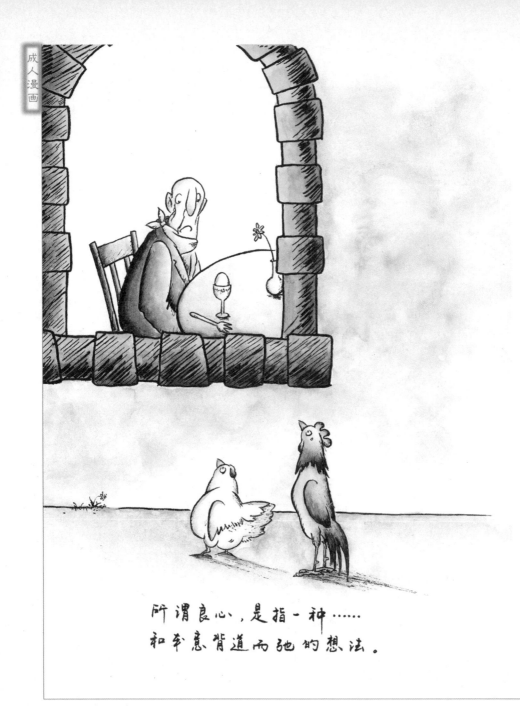

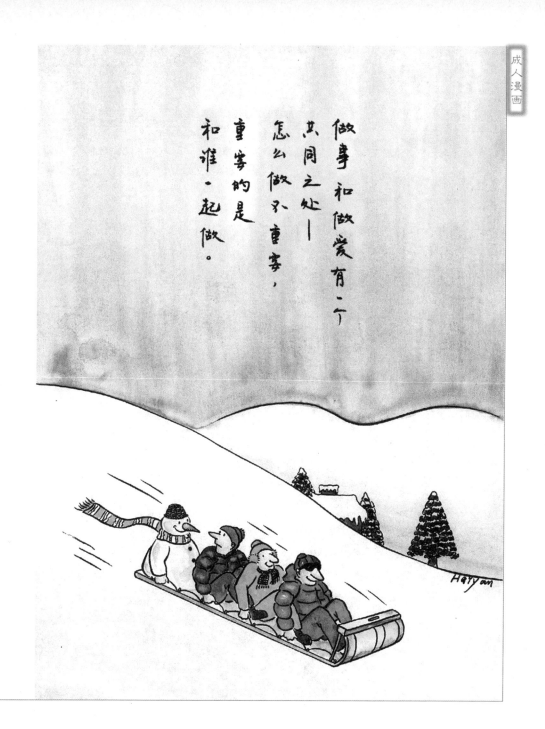

做事和做爱有一个
共同之处——
怎么做不重要，
重要的是
和谁一起做。

家长把学费交给老师，
但负责教育小孩的，
是他班里
最捣蛋的那个同学。

经验就是——
在那人撬门破锁之后，
你送还他失落的钥匙。

哪种女人咱不敢娶？

※ 她妈太胖、凶、势利。

※ ……第二天说：我已经是你的人了你可得有良心！

※ 摩丝喷得硬梆梆；三天不洗头。

※ 穿鱼网丝袜、丁字内裤，戴硬壳文胸。

※ 就像伪钞——得手并不难，难的是如何脱手。

※ 逼问你的情史，详细记录，反复核查。

※ 问你一个月能赚多少钱（连奖金带补助带外快带兼职……）。

※ 告诉你她以前的男友赚多少钱。

※ 告诉你她以后的男友需要赚多少钱。

※ 咨询隆胸广告和处女膜修补术。

※ 准备拍一本写真集并论证是否可以出版。

※ 逛街！逛街！逛街！

※ 不看任何体育比赛——也不许你看。

※ 你一发呆就问你在想什么，想谁，她有什么好的？你和她去过吧你个臭不要脸的！

※ 说：从小到大没有下过厨呐。

※ 说：方便面也可以当饭吃呀。

※ 戴假首饰，楞说不是假的。

※ 张口闭口：我当年读研究生的时候；或：这件也是我在巴黎买的！

※ 有男朋友，说没有。

※ 没有一个女朋友——或有许多，品流复杂。

※ 从来没见过她不化妆、穿平跟鞋。

※ 化妆前的样子就像装修前的房子。

※ 自信艳冠群芳、风华绝代——并且逼你相信。

※ 总是觉得又有人打她主意了……

※ 随便翻看你的手机、抽屉、记事簿。

※ 坐姿大腿压二腿；捡东西从不蹲下。

※ 公共场所吸烟，尖声大笑，左顾右盼。

※ 讲黄段子，讲到男人脸红。

※ 有当官、或官太太的强烈欲望。

※ 买完东西塞给你发票。

※ 每次吵架均哭喊分手，然后主动回来，若无其事。

※　失恋就闹自杀！

※　在办公室穿低胸上衣、戴假睫毛。

※　称呼工作场所中的男性为"某大哥"。

※　见面第一次即告诉别人她大腿右侧有颗红痣、初次发生性关系在高中二暑假……

※　告诉身边所有人她爱你！

※　每次均严重担心怀孕。

※　你偶一消沉她就嘲笑。

※　认为男人不需要尊重、休息、安慰、零花钱和新衣服。

※　口头禅：都怪你！

※　看一部小说或电影即把自己当女主角……

※　恋爱史可以写长篇小说上中下三大本。

※　她父亲叫她小公主——自己真的以为是。

※　年过三十仍穿妹妹鞋、背带裙、梳麻花辫子、双肩包上拴卡通毛公仔、说"我们女孩子呀"。

※　关心她不知感激。

※　指甲艳红尖长如慈禧，脚后跟粗糙有老泥。

※　每天喝减肥药。

※　信用卡永远透支。

※　花销巨大——且与工作收入明显不符。

※　自以为很能诱惑别人，所以很容易被人诱惑。

※　夜里十点打电话一般不在家——她的工作并不需要值夜班。

※　接电话时需要的不是一支笔，而是一把椅子。

※　家里没有几本书——时尚杂志除外。

※　除流行歌曲、言情剧外，对动植物、大海星空、考古探险……均不感兴趣。

※　半月不见，头发又染一样色。

※　编故事。制造莫须有的情敌。

※　婚前即探讨离婚赡养费的数目。

※　经常做别人的离婚顾问、爱情纠纷专家。

※　恨自己为什么不是美国人、混血儿、世家之女、张曼玉？

※　要你每天、随时说我爱你。

※　坚决、坚决不生小孩！

※　什么都好——她不爱你。　什么都好——你不爱她。

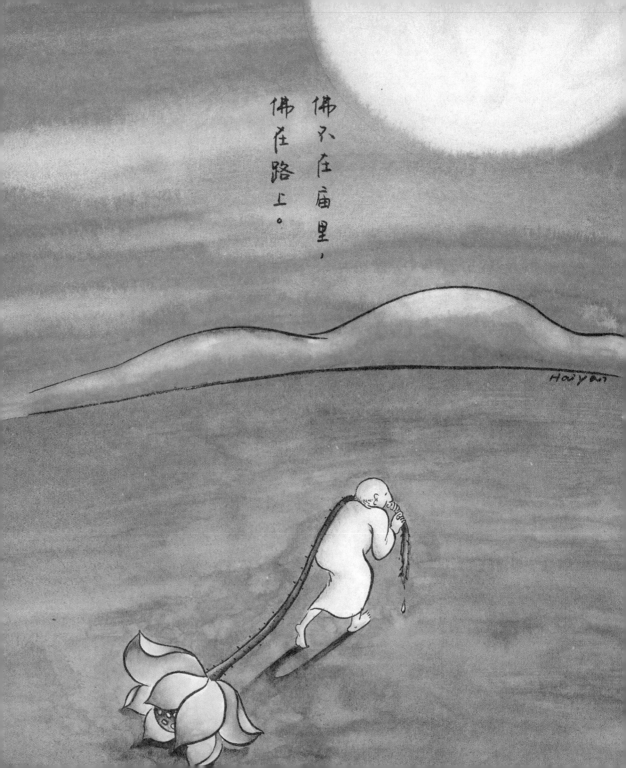

佛不在庙里，
佛在路上。

爱就是——
在没有电的夜晚，
打开了灯。

荣誉是这样一种东西
——它让人不怕死，
但怕死得不好看。

银行贷款原则就是一千方百计把钱借给那些肯定不缺钱的人。

好名声是有用的——它能让你免受你本来就不该受到的惩罚。

命运就像强奸——
你若无法反抗，
那就试着享受吧。

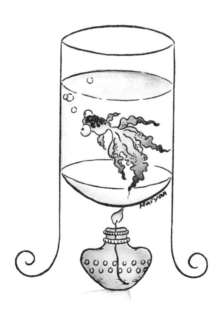

"发呆是件惬意的事"

问：你有一幅画，画一个人孤独地坐在玻璃瓶子里，看外面飘着雨，看蝴蝶从一朵花上飞过，旁边写着：财富、爱情、智慧、自由，如果上帝给三种，我要后三种，给两种，我要后两种，如果只给一种，我要最后一种。请问这是你自己的写照吗？

答：算是吧。对我来说，自由是最重要的：这世界上美好的、我渴望得到的东西很多，但如果一定要抉择，我最终要自由。我愿为此付出代价。

问：什么代价呢，比如说？

答：比如孤独。

问：你出版过好多本漫画书，在各地报刊同时开十几个专栏，常常画到凌晨三四点，你喜欢这个工作吗？画画对你意味着什么？

答：喜欢。画画对我不仅是工作，它是我的生活方式，是我表达意见的途径。我是一个不习惯在许多人面前说话的人。作为一个普通人，我们常常没有发言权，泛泛的交谈只是掩饰、试探、加深误解、巩固偏见；如果不是因为过一会儿轮到他说了，谁会这会儿听你说？……所以我选择自言自语：在纸上。当然，你也可以选择不看。

问：做专栏很辛苦吧？

答：有时候是。我丢三落四，常忘了杂志报纸的交稿日期，等发现时往往就剩下一晚上了，气急败坏的样子就像小时候暑假结束发现还没写假期作业：语文数学两大本！——那当然要画到凌晨三四点啦。不过画完了也挺高兴的，想明天早上，那个咬牙切齿的编辑打开邮箱，发现我这次居然没赖账，一定喜出望外，打电话表扬我。

问：然后洗洗脸去上班？据我所知，你在报社的工作量并不少，画画属于"业余爱好"。

答：是业余，除了人生，我对什么都仅限业余。我不认为自己是专业漫画家，就是好玩——如果有人看了我的画觉得开心，钻透了或者决定不钻某个牛角尖了，我就会挺有成就感。报社的工作室并不紧张，气氛宽松，许多事我可以在家里做。

问：那么，业余的业余做些什么呢？有人说你是个"古典"的人，说你不喜欢现代城市的一切游戏，言重了吧？

答：言重了。我的生活方式的确不时尚，但也说不上多过时——任何时候都有很多图省事儿的人在这样过日子，就是说，自在。我平常不参加任何圈子聚会，一般就在家看看书，弄弄花，晒太阳，发呆——在悠闲而有节奏的生活里，发呆是件很惬意的事情。有时候画累了，会三更半夜跑到楼下花园去跳绳，巡逻的保安大

概觉得奇怪，常拎着个手电站在十米开外的树后看我，有回还走上来搭讪：小姐，快两点啦！所以我家里没买挂钟——白天可以看太阳，晚上呢，想知道时间就跳绳。

问：看你的东西，觉得你好像经历过很多事情——这好像和年龄不太相符；去过很多地方，你喜欢旅行吗？

答：如果阅读也算一种经历，那我是饱经世故了——其实都是纸上谈兵。至于旅行，是的，我喜欢一个人背着双肩包出去玩的感觉，逃学一样。把花寄养在朋友家，把钥匙藏在门垫下面，一走一个月。穿着舒服的旧棉布衣服在陌生的城市边走边吃、在飞机上大睡特睡，和淑女的样子差很远，所以从没有艳遇。我会在遥远的旅馆床上里想念我的电脑、栀子花和热带鱼，想，要是有个小偷很熟悉我的出没规律，等我回家时连餐巾纸都不给我留一张，那可怎么办呢？

问：发生过这种事吗？

答：哈，还好没有！

问：那真是还好啦。那么，平常呢，读些什么方面的书？

答：没准儿，就算是写锅炉制造和家禽常见病的，如果有趣，我也会读读——我不是个严谨认真、充满使命感的读书人，我的标准就是好玩。一本不好读的书，我认为，一般来说就不会是本好书。

问：能谈谈你的学画经历吗，如何选择了现在的画风？

答：我并没有正规学过画，虽然从小就喜欢。至于风格，那并不是选择的结果，它是自然形成、无法控制的，就像一粒白菜籽会长成一株小白菜，一株苹果苗会长成一棵苹果树，你小时候是这样一个小孩，长大变成这样一个大人一样；有很多莫名其妙、事前无法预知、事后也不能翻悔的缘故，你只能被塑造，你的本质一点点显露——但你其实是无法选择的。

问：那么你最喜欢哪些流派的画，对你影响如何？

答：我喜欢印象派的画——梵高就像钱一样，好像很少有人不喜欢吧；喜欢日本浮世绘，中国的小写意，但说实话，我看的都不多，也谈不上研究。看的比较多的是世界各国儿童书籍插图，有大人画的，也有孩子画的，色彩绚烂，线条坦率，像家里人迷迷糊糊刚醒来时的一句问话，"你也醒了？"或者，"睡的好吗？"——你知道，那句话很简单，但温暖而亲切。

问：通常你如何创造出一幅文图相配的画？你的创作灵感从何而来？

答：一般先有图，后有文。我有个习惯，会随时随地在纸片上乱画点什么，也许和眼前的场景毫无关系；然后它居然没丢的话，我会再给它配点字——我一直觉得

看图说话是我的特长，我妈妈说我善于瞎编故事，胡说八道，妖言惑众，强词夺理。至于灵感，我在一幅画里说过：点燃艺术火花的，并非灵感，而是邪念。有时有人和我说话，我心思会不知岔到哪儿去，告诉他呢他可能会生气——其实我没恶意的，我只是管不住自己脑子出神，出鬼。我小时候常在课堂上被罚站起来，一脸茫然。天地良心，我没睡觉……但若说我做梦，好像也不冤枉。

问：有文章说你"聪明绝顶、哀乐过人，天真又世故，性格具有明显的两面性"，"你的画风与人品有种奇怪的和谐与反差——和谐的是画中清新的女性气息、幽默、风雅而俏皮；另一方面，你的文深沉老辣，机智刻薄，像一位开悟之后痛定思痛的过来人。"你怎么看这种反差？你的性格如何影响了你的文与画？

答：写这文章的人偏爱了——既多溢美之辞，又有广告嫌疑，言之过甚，愧不敢当。说到两面性，任何人都有的，多少而已；至于性格，性格即命运，它不是影响了我的文与画，它其实就是一回事。

问：有没有人和你的漫画对号入座，你的漫画对别人有什么影响？

答：有，比如我妈妈。有幅画里写：母亲只是使用其他厨房用具的另一件厨房用具而已。她声称以后不给我做饭了。影响也有——我有一对中学同学，一男一女，从小到大吵了十几年的架，冤家路窄，现在准备结婚了，他们说是因为看了我那句话：幸福的婚姻诚为人间异数，所以结婚应与仇人结，既办成终身大事，又完成复仇大业，一举两得——你看，多要命。

问：今后有什么打算？

答：下个星期吗，还是以后这半辈子？哦开玩笑的——没什么特别的：吃饭睡觉，好好生活。谢谢你关心。

　　　　　　　　　　　　　　　（《中国妇女》杂志采访，记者吴越）

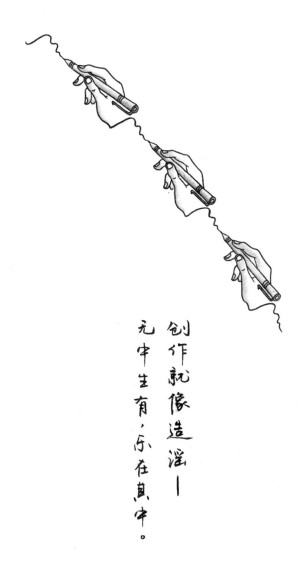

创作就像造谣——
无中生有，乐在其中。

艺术的独创性
就是说——
一、不摹仿别人，
二、也不摹仿自己。

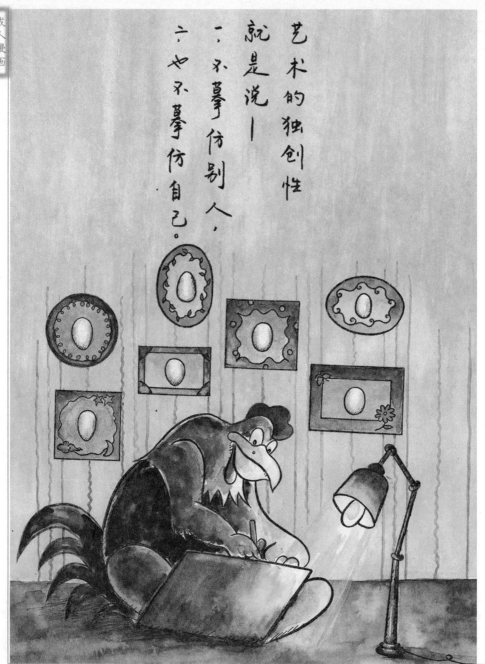

避免衰老的唯一方法是……

早死。

最肮脏的东西有三样——

钱、政治、坏女人——

但是男人都爱搞。

时下某些知道分子的学问，

就像个半价便利店——

里面什么奇怪东西都有，

但没有一样超过十元钱的。

当你对从前
勃然大怒或耿耿于怀的事
一笑了之时，
你成熟了。

一个人若能舍弃别人
不能舍弃的，非关豁达——
多半是为了得到
别人无法得到的。

A@ Bb Cc Dd Ee Ff Gg

Hh Ii Jj Kk Ll Mm Nn

Oo Pp Qq Rr Ss Tt

Uu Vv Ww Xx Yy Zz

城市生活就是——
呼吸二手空气，
饮用三流的水，
但觉得自己是上等人。

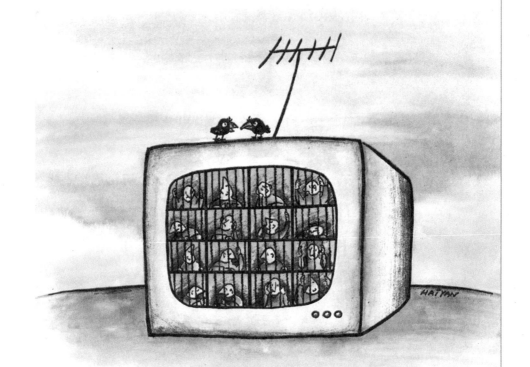

一个人的愚蠢程度，
和他看电视的时间
成正比。

"听说,他死于一场海难……"

先生，
您这里需要钟点工吗？

梦想成真

那是1997年夏天某个上午，我像个不确定该偷点什么的小偷一样，猫着腰溜进了济南时报15楼政工处。等把毕业证、派遣证等乱七八糟证通通盖上一系列道貌岸然的大红公章之后，我突然由一个自由散漫的中文系学生，变成了一个自由散漫的报社编辑。

我有了自己的办公室，靠墙一张棕黑色的办公桌——左边最下面那个抽屉像爱吐舌头的狗嘴一样关不紧；桌面右上角不知那位前任刻了"主任该死"的名言。进大楼时门卫开始叫我老师。我一时适应不了待遇的变化，拿着办公室的钥匙诚惶诚恐，老怕丢了——上学时只有班长和值日生才有教室钥匙，那是被信任学生的特权，而我上了16年学，从来就没让老师信任过；足有两平方米的大桌子只我一人用，没有同桌划三八线、争地盘。

慢慢地，这个大楼里我认识了越来越多的人，包括烧开水的老大爷，打扫走廊并给卫生间换卷纸的山东口音小姑娘，还有餐厅里坚决不卖"半份菜"、一勺准有三两的南方老太太；总编、社长什么的不大熟——我这个人不太平易近人。报纸的角落开始隔三差五出现我的名字，信箱里躺着寄给"燕子编辑"的信——冬天的早晨，起床是件痛不欲生的事，但一想到那些信我就会飞快地爬起来跳到鞋子里，一边刷牙一边唱歌。我像老同志一样把时报叫"我们报"了，下班时路过报摊会顺便问一句："大爷，今儿卖的咋样？"

我有了生平第一张储蓄卡，卡上每月增加一个3位数，那是工作的报酬——但真正的报酬不是这个，是那些有趣的读者留言，告诉我版上哪个字错了；节日前蜂拥而至的美丽贺卡；稿件里夹着花瓣和半黄的银杏叶，散发出旧书一样的幽雅芳香——我把它们珍藏在一个月饼盒里，等退休那天好带回家。也有问我要东西的，大而有力的幼稚字体写在小学生方格纸上：姐姐我喜欢你的漫画！可不可以给我画一张？要涂颜色的！——当然可以。我出了书，有人要书并索取签名，我大笔一挥：敬请爷、釜、爸、斧正！——我的天，老用电脑就是不行。

对初学写作的投稿者我以过来人的口吻温和鼓励，给名扬四海的大作家约稿则不惜溜须拍马、甜言蜜语、连哄加骗、软硬兼施——最后黔驴技穷拿出杀手锏："多给您开稿费——从我奖金里开。"稍有良心的人都受不了这一手。

当办公室地上的废纸如深秋的落叶一样埋到脚踝时，我会发动实习生奋起大扫

除；当我因连续八次忘了开会（所谓例会，一周一次——女孩子的例假就够麻烦了，也不过一月一次）而挨主任的熊时，我会默哀一样低下头，把三分惭愧表演成九分，其实心里在算计待会儿下班到哪儿逛街；在隔壁女同事不在的时候偷吃她的饼干、偷用她的搽手油并主动借给别人用；手袋里有了很多名片；两条麻花辫学着时装书上的样子盘成发髻；渐渐习惯了握手、礼节性微笑和不远不近的态度，原来只装爱情、梦想和恶作剧的心也装进了一点人际关系；看完六点半的动画片，顺便也看看新闻联播，省的老犯低级错误；领导上让我写个入党申请书，我知道这是对我的信任，但思想差距挺大的，所以还得考虑考虑……

然而我确定我是幸福的。忙完了一天的工作，我做做眼操，趴在窗前俯看这城市暮霭惆怅的黄昏——路对面的学校放学了，晚风扬起孩子们玻璃般明亮的笑声。那是我的母校，老师得知我现在是个遵纪守法的人一定很吃惊。十年前我在那里调皮捣蛋，一个十五岁白衫蓝裙满脑子怪念头的初三女生，迷上了写作和画画。老师布置作文写自己的梦想，我写：如果真有梦想成真这回事，我想做一个给自己的报纸画插图的编辑，画一个又长又有趣的关于小女贼的漫画故事，像舒尔茨画史努比，乐在其中，50年如一日。

据说，舒尔茨老爹有次在餐厅吃饭，一个刚会走路的小孩过来问他：你是史努比的爸爸吗？老头说不是：我不是它爸爸，我只是画了它。我希望等我老了有一天也有人这样问我：你是小女贼的妈妈吗？我会很高兴的回答：是的，我是——我是她后妈。

（有一年春节，报社要求每个编辑写一篇"散文风格的工作总结"发在自己版面上，向读者拜年。有点强人所难，但不写扣年终奖——于是写了，如上。）

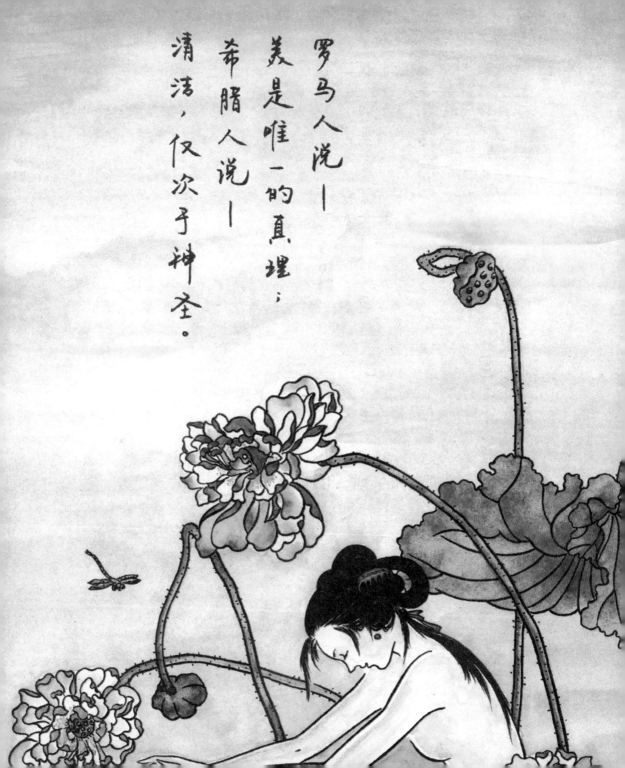

罗马人说——
美是唯一的真理；
希腊人说——
清洁，仅次于神圣。

整个生命，其实
不过就是那样的
一夜……
或者两夜。

财富的获得会改变痛苦
——而非终止痛苦。

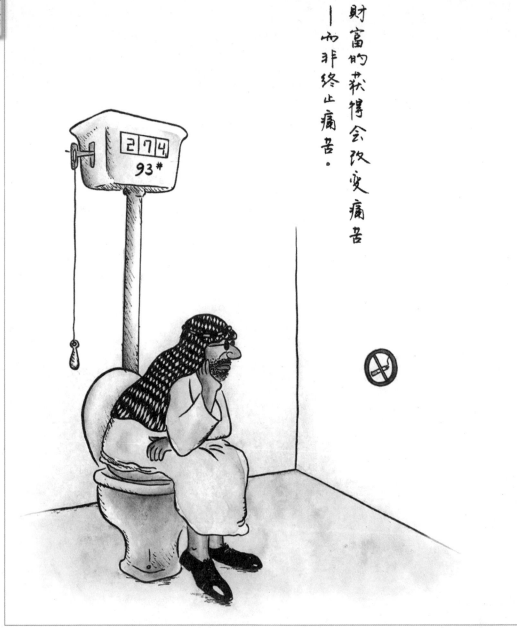

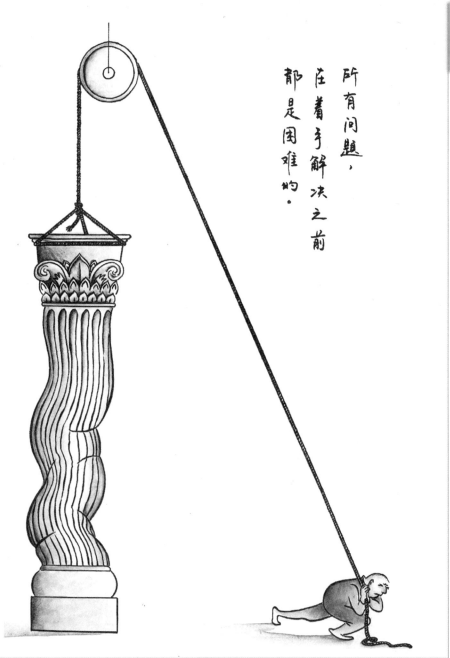

所有问题，
在着手解决之前
都是困难的。

人的潜力就像牙膏——
很多次你都以为没有了，
但一使劲——又有了。

辩证法是说——
没有坏人，
就没有好律师。

丈夫就像宠物狗——它不一定能保护你，你一定得喂养它。

婚姻就像黑社会——
没加入者不知其黑暗，
一旦加入就不敢吐露实情，
逃名采的保命尚且不暇，
哪肯多话？所以，
其内幕永不为外人所知。

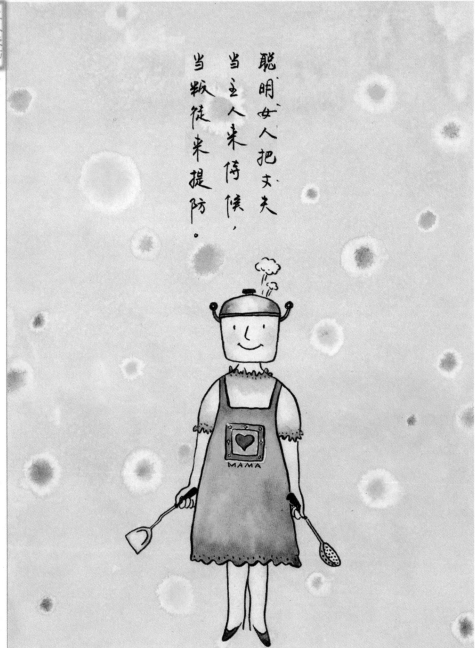

聪明女人把丈夫
当主人来侍候，
当叛徒来提防。

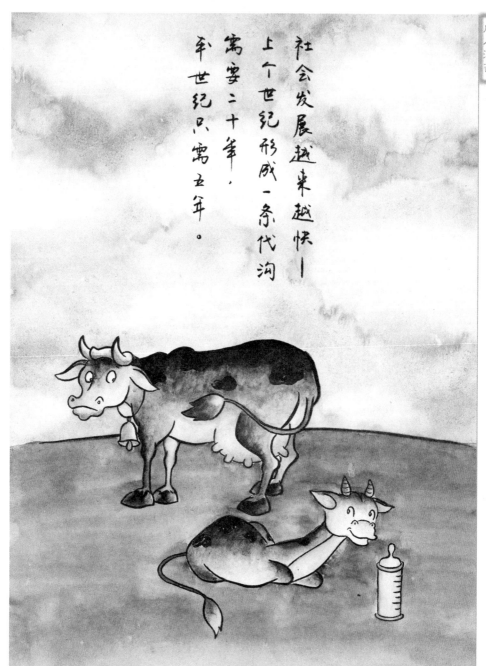

社会发展越来越快——
上个世纪形成一条代沟
需要二十年，
本世纪只需五年。

是否有这样的男子……

※　有点害羞，但曾在分别的街头，大声说我爱你。

※　同我去庙里求签，轻轻捉住我的手一同跪下。

※　言而有信。

※　从来不迟到——我迟到他不会生气。

※　急着看我新的画和字，笑，说好喜欢！

※　拥抱得很久、很紧——每次我起身时几乎是需要慢慢推开他。

※　睡得比我迟一点，醒来早一点。

※　朦胧醒来轻呼我的名字——没有呼错。

※　记得我的日期、鞋号、密码、最怕的事。

※　我很怕虫子，见到虫子大声尖叫他不会笑我。

※　雨后的早晨我去花园,用小树枝把爬到路上来的蚯蚓送还草地——他在一边
帮我。

※　笑起来像个坏蛋——其实不是。

※　不舒服时，请假带我去看医生，回来路上买冰淇淋作奖励。

※　开车绝不喝酒，让我系上安全带。

※　帮我做家务，每天。边做边聊天。

※　常常帮助别人——不为什么。

※　答应我：永远不。然后永远不。

※　一边吹口哨一边修马桶。

※　说：希望你是我的女儿！

※　白煮蛋的黄可以给他吃。

※ 雨天散步，背我过积水，说：你还可以再胖一些呀。

※ 吵嘴时不会一走了之。

※ 错了会认错。

※ 阅读女士脱毛器的说明书然后教我。

※ 我说笑话他笑。

※ 以前当过兵——给我讲打仗的事（不知是真是假）。

※ 逛街时我看中同一款式三种颜色的裙子，他说：都试一遍好了。

※ 试鞋时，他把我的卡通袜叠叠塞进上衣口袋。

※ 常常说——有我呢！

※ 事情过了才告诉我，轻描淡写。

※ 指甲整齐干净，喜欢我替他剪指甲。

※ 我做的菜他每样都爱吃，要求明天再做。

※ 小孩子都喜欢他，常常在楼下玩一裤子泥回来。

※ 轻轻拧开我拧不开的汽水瓶。

※ 忙时给我订机票，让我带父母一起出去玩。

※ 告诉我——24小时随时打电话。

※ 告诉我——不要省钱。

※ 去义务献血，回来笑嘻嘻掏出一块"福利饼干"给我尝。

※ 偷偷买一件两人合穿的雨衣放在车上。

※ 我喜欢赤脚，他在副驾驶位脚下铺一小块羊绒毯。

※ 留言时画一个小老虎头当签名。

※ 偶尔叫我妈妈！

※ 说谎时结巴。

※　与人争论时，听上去像是解释。

※　教我滑旱冰，扶着我跑了快一千公里。

※　从不上网聊天。

※　他的秘书说帮他缝上脱落的纽扣，他说谢谢，不用。

※　送我的花是盆花，替我浇水。

※　和我下围棋，允许我悔棋。

※　他其实很早就对他的父母说起我……

※　喜欢运动，带我去招待女宾的俱乐部。

※　穿十年前的牛仔裤依然合身。

※　自己动手做我画画用的拷贝箱。

※　他养了一只大狗，他的狗喜欢我。

※　吵嘴时我要他还我送他的维尼熊，他坚决不还！

※　我不辨方向，他体内有指南针，说——跟牢我。

※　吃我吃剩的东西。

※　我失眠时他陪我聊天。

※　她以前的女友有困难会来找他。没有困难则不会。

※　手上有一道伤——和几个小流氓打架时捏住对方的刀。我警告他下次不要这样了，他点头一笑不答。

※　我洗澡时他拿了本杂志进来坐在马桶上看。

※　比我高，我取不到的东西让他取。

※　重大的事情和我商量，比如明年的投资计划、周末野餐带不带烧烤架、晚饭吃大白菜还是小白菜。

※　站在商店的洗手间外面等我。

※　我感冒了，他还是会用我的杯子喝水。

※　打电话嚷：我办公室的热带鱼生小鱼了！

※　和大人在一起像大人，和孩子在一起像孩子，和狗在一起像狗。

※　钱不会多到要别的女人替他花。

※　喜欢我，从未犹豫，从不和别的女人比较。

※　必须非常合心的东西才会买——买时不问价格，然后用很久很久。

※　火车站接我，早到十分钟，带一盒蓝莓酸奶。

※　常常央求我唱一支歌。

※　我买给他的东西都合他心，不转送人。

※　身上的味道很好闻，但他自己不知道。

※　逛街回家，一只眼看电视球赛一只眼看我试新衣。

※　对女人有风度，也有距离。

※　有了他，电脑罢工不必彻夜痛哭。

※　很少叹气。

※　不想当官。

※　真的可以随时找到他！

※　和他在一起不怕死——也不害怕活下去，活到很老……

"十年前我就告诉过你——
我不喜欢卧室和客厅
刷同一种颜色！"

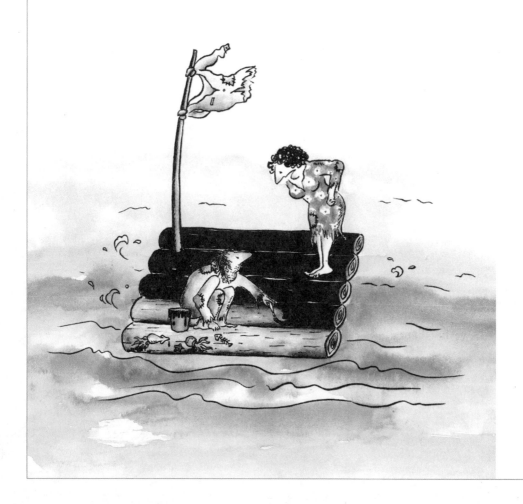

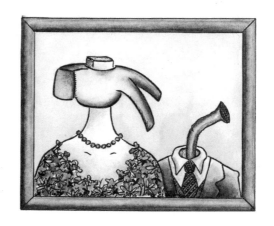

大多数男人都曾对
一夫一妻制暗怀不满，
结婚后才知道——
这个制度其实是
用来保护男人的。

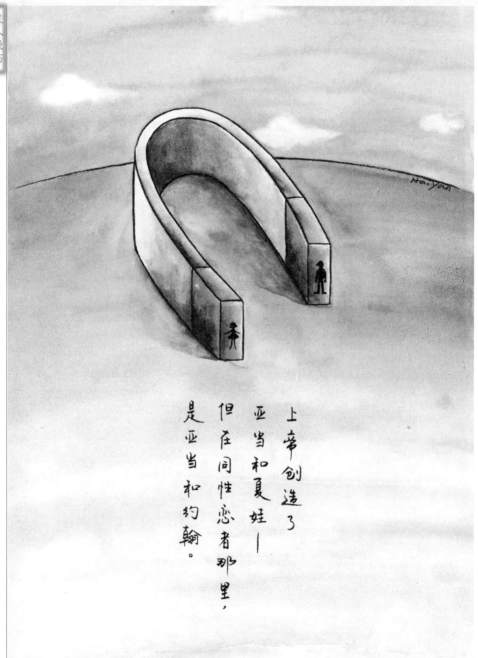

上帝创造了
亚当和夏娃——
但在同性恋者那里，
是亚当和约翰。

君不及时遇到
一个好女人，
则多数男人
都会在中年以前
变坏，或变傻。

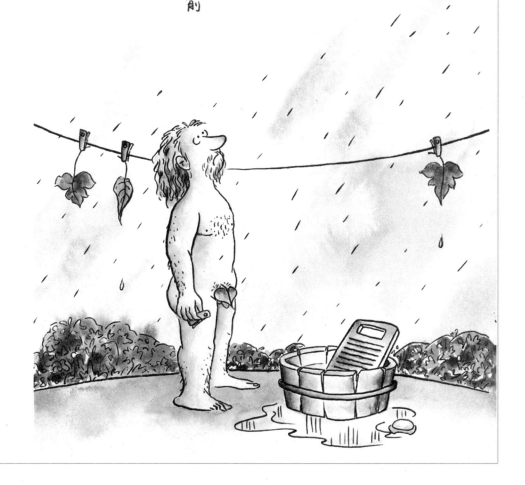

平等之所以很难实现，
在于每个人都只想和
地位比自己高的人共享它。

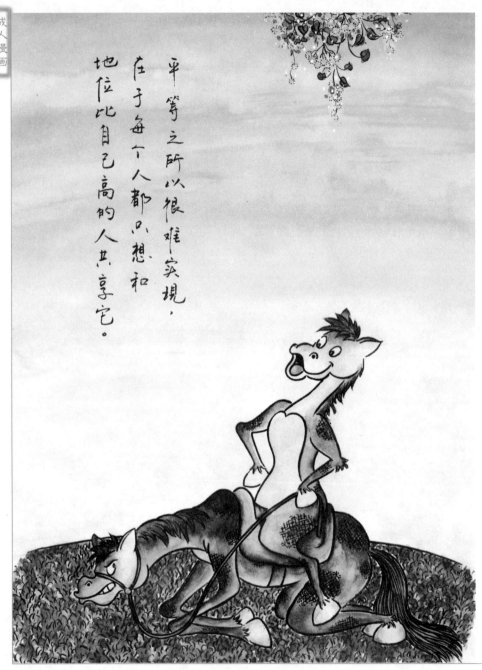

医学专家说——
人死之后三天，
头发和指甲继续生长，
电话和邮件逐渐减少。

婚姻对男人来说
就像被绑票——
你必须自动充当人质,
然后不停地付赎金。

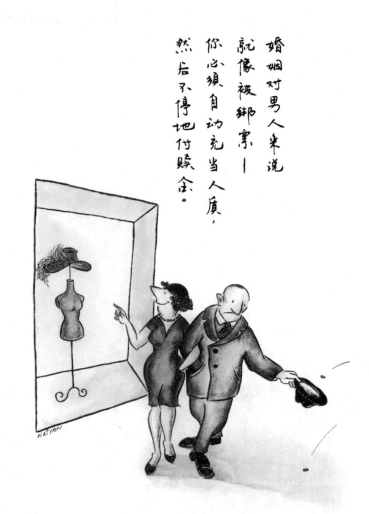

有种男人就像狮子，
无论爱情如何蔫养，
他都暗暗思念
自由的草原。

钱海
燕绘

113

现代艺术说——
打网球并不需要网，
后现代则说——
连球也不需要。

勇敢是伏尸千里，
智慧是兵不血刃。

幸福是闲米
独自体会的，
不是用米
和人比较的。

生活是一幅水平很业余
的习作——
君不奇求，才能欣赏。

"祝贺您登陆成功！"

少数书是有价值的，
但多数书都有用，
特别是那些比较厚重的——
可以用来垫高枕头，
充当砝码，
或者扔到该死的作者脸上。

笑傲江湖小女贼

王延辉

读钱海燕的漫画久矣多矣，这会儿粗瞄细瞅小女贼系列绘本，兀自觉得惊艳和惊喜——不仅因其加了颜色，也不为其间穿插了几多妙文，重要的是以往吞吐过的一些意思，如今竟又嚼出新滋味——就像街上偶遇十年前的初恋，一颗老心竟又怦然大动：简直是历久弥新的光景了。

我看，此人完全可作为目下漫坛中一枚奇异个案来欣赏和分析。

旧时印象里，漫画几类于武器，有点像杂文，是可以做"匕首""投枪"用的。或许缘于此，其作者也多为男性。仿佛一夜之间，这种偏见受到了迅猛的挑战和修正。先是丰子恺漫画的重新发掘和展示，令饱受文化断裂之苦的吾辈乃至青年一代，于寥寥几笔墨痕中，倏然嗅到了东方的山野花木之薰香；既而桑贝等外国和尚被隆重请来念经，那轻灵幽默、亦庄亦谐的手段，叫人见识了欧洲前辈绘本大师的智慧风采；然后是港台作品大举入侵，精品也有，但大多数嘛，说句不客气的：文化底蕴浅，商业味道浓，经不大起琢磨——再就是钱海燕这小女贼突现江湖了。

这是一位古灵精怪的年轻女子。就我有限的漫画观赏经验而言，这是仅见的。另外，其作品所呈现的异质和冲击力，让人不可小觑。

窃以为，女性身份和记者、编辑职业，固然使其具有着一般的眼界和审美情趣，也确立了其作品的基本格调，即才情、悟性、情调的和谐交融；但因了骨子里古典而邪气的质地，又让我们感受到了她追求思想自由、个性独立的可贵品质，以及对自然、历史、人文情怀的向往、思索、呼唤，甚至是沉重的叹息。而最令人叫好（或者叫苦）不迭的是，这一切都被巧妙地掩在了谐谑甚或刻薄的嬉笑调侃之中——她的文字是东方的，哲学的，有点像禅，然而不是高僧名士的禅，而是市井百姓、脂粉柴米的禅；类似于格言，却又不那么四平八稳一脸中庸；更像是冷言冷语，偏又于刻薄俏皮中透着机智、善良和旖旎温存。

她的画是别致而典雅的——从小学画，底子不浅，看似漫不经心，实则收敛自如。但到现在为止，她的作品都是单幅的，我问过为什么，她说省事儿呗，并且在一幅画里这样玩笑辩解：许多长篇之所以不是短篇，是因为作者功力不够，就像武艺稀松的

人不喜欢单挑，专爱打群架一样。但听说她最近在画一本长的连环漫画了，关于小女贼的爱情故事，有点自传的意思——看来打群架也有它独特的吸引力啊。这种转变的原因我还没问，问了想她也有话说……她反正永远都有话说。

看她的书，有一点常让我百思不得其解：年纪轻轻，怎么就对人性有着那么入骨的识察和沉着的把握？同时又能将其化为妩媚动人的视觉元素，置入自己的文字中，使其呈现出一种近乎残酷的美感，并"曾经沧海"般的寂寞？

当然，其中也有不少让你会心微笑，以及真正感到温暖安慰的地方，让你无论是跋涉在尘土飞扬的现实之路，还是绻缩于孤独静寂的心灵深处，都能为之眼眶一热。不过有一点务必请各位注意：切莫因此而生知遇之感、一见如故之心、相逢恨晚之意、或写信或打电话或发"伊妹儿"之类倾诉衷肠，现实生活中，此人诚如尤三姐所说之柳湘莲：冷心冷面。

正像她在一幅画中申明的："敌人或知己，越少越安全。"

——也许，欲擒故纵，这便是别有用心的"小女贼之狡黠"吧？不信你就试试看。

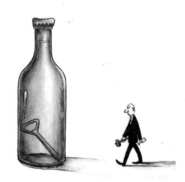

图书在版编目（CIP）数据

小女贼私房画/钱海燕编绘. – 北京：作家出版社，2005.4

ISBN 7 – 5063 – 3231 – 0

Ⅰ. 小… Ⅱ. 钱… Ⅲ. 漫画：连环画 – 作品 – 中国 – 现代　Ⅳ. J228.2

中国版本图书馆 CIP 数据核字（2005）第 023450 号

小女贼私房画

作者： 钱海燕

责任编辑： 懿翎　汉睿　朱燕

装帧设计： 翁竹梅

版式设计： 翁竹梅

出版发行： 作家出版社

社址： 北京农展馆南里 10 号　　　**邮码：** 100026

电话传真： 86 – 10 – 65930756（出版发行部）

　　　　　　86 – 10 – 65004079（总编室）

　　　　　　86 – 10 – 65389299（邮购部）

E – mail： wrtspub@public.bta.net.cn

http://www.zuojiachubanshe.com

印刷： 中科印刷有限公司

开本： 880×1230　1/24

字数： 10 千

印张： 5.5　　　　　　　　**插页：** 1

印数： 001 – 20000

版次： 2005 年 4 月第 1 版

印次： 2005 年 4 月第 1 次印刷

ISBN 7 – 5063 – 3231 – 0

定价： 25.00 元